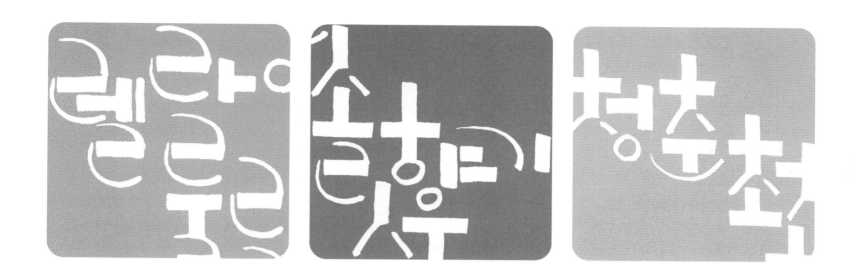

청목소망체 캘리그라피
따라쓰기

청목 김상돈 씀

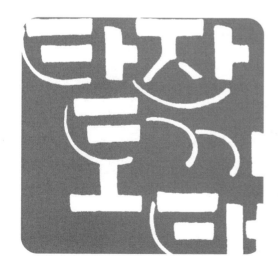
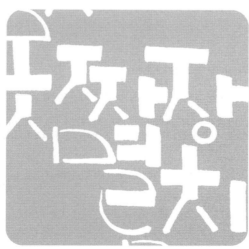

청목캘리

세상에는 서로 다른 사람들이 서로 다른 생각을 가지고 '조화'라는 단어를 통해 아름다움을 만들어가고 있다..
글자도 마찬가지다. 캘리그라피라 하면 대부분의 사람은 단지 아름다운 글씨, 예쁜 글씨라고 이야기한다..
캘리그라피는 글자 한 자, 한 자의 아름다움이 아닌, 서로 다른 모습의 글자들이 모여 나름의 질서를 만들어내고 변화를 느끼게 하는 작업이다.

좋은 드라마 혹은 재밌는 드라마는 주인공을 비롯하여 각 각의 맡은 배역에서 최선을 다할 때 만들어진다. 주연과 조연, 주막집주모, 나그네, 그냥 지나가는 사람1,2,3 등등
이러한 서로 다른 배역들이 조화를 만들어갈 때 비로소 좋은 작품이 나오듯이 캘리그라피는 단순히 글자로서의 미적 표현에 머무는 것이 아닌 글 전체의 조화를 생각해야 한다.는 것이다.
이번에 출간하는 『청목캘리그라피 봄체 따라 쓰기』는 이러한 미적 기준을 통해 표현하려고 노력했다.

캘리그라피를 쉽게 배우는 방법은 모방에서 출발한다.. 많이 쓰다 보면 자기만의 색을 가진 개성 있는 캘리그라피를 쓸 수 있다..
그리고 가장 중요한 것은 좋아해야 한다..
그렇게 하나하나 따라 쓰고 좋아하다 보면 실력 있는 캘리그라퍼가 되리라 확신한다..
이 책을 통해 캘리그라피를 사랑하는 독자들이 더 멋진 캘리그라퍼가 되기를 진심으로 바란다.

청목캘리그라피 연구실에서

멋진 청목캘리그라피 '소망'체의 특징

활자로 표현되는 세상에서 손글씨는 사막의 오아시스 역할을 한다. 딱딱하고 지루하며 기계적인 활자 중심의 글씨에 많은 사람들은 싫증을 느낀지 오래다. 시중에 많은 분야에서 손글씨가 쓰이는 이유다. 영화나 연극, 드라마 등 타이틀이 그러하고 각종 상품의 타이틀이나, 도서의 타이틀도 마찬가지로 손글씨가 인간적이며 따뜻한 느낌을 주는 감성 글씨로서의 역할을 하고 있다.

필자는 독특한 서체 개발로 청목 정체와 가을체를 비롯하여 2024년도에는 보드 마커로 표현하는 봄체를 개발하였다. 봄체는 따라 쓰기가 편한 'U' 형태를 기반으로 만들어진 글꼴이다. 현재 교육방송 EBS에서 강의가 진행 중이다.

이러한 서체 개발은 글꼴의 디자인의 쓰임이 다양화되고 있어, 이번에는 서체의 독특한 조형적 아름다움을 기반으로 한 보드 마커형 서체인 '소망체'를 개발하게 되었다. 소망체의 특징은 'ㅊ' 과 'ㅎ'의 두 자음이 십자가 형태를 가졌기 때문에 '소망체'로 명명하였다.

소망체는 보드 마커로 표현하는 것으로 가는 선과 두꺼운 선의 조합으로 표현한다. 또한 기존의 '청목정체' 처럼 덩어리 감을 강조하고 글자의 크기를 조절하며, 컬러의 조합으로 전체적인 조형미를 완성하는 단계를 거친다.

캘리그라피를 배우고 싶은 초보자 분들도 쉽게 따라 쓸 수 있도록 이번에 준비한 '청목소망체' 교재에 많은 관심과 배움의 기회를 통해 멋진 캘리그라퍼로 성장하길 소망한다.

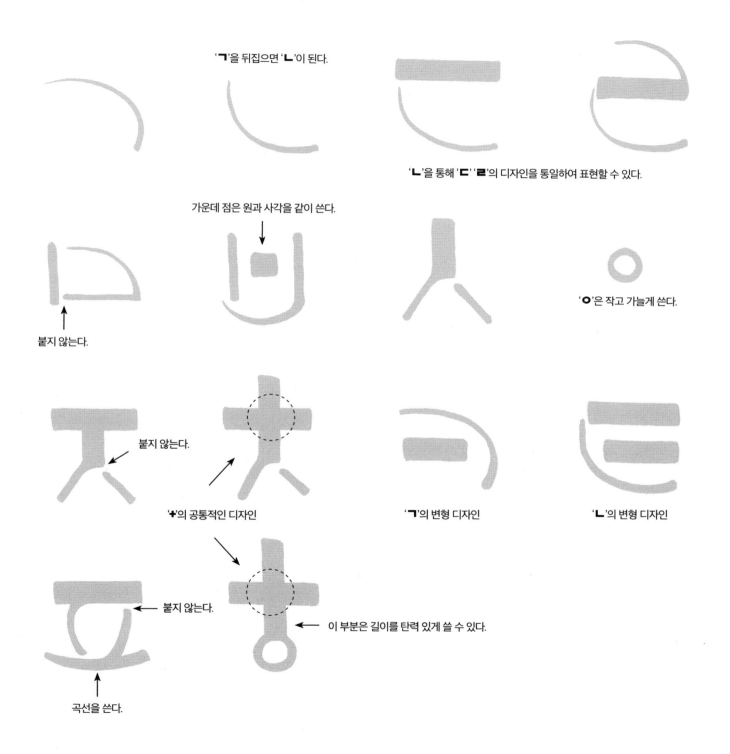

'ㄱ'을 뒤집으면 'ㄴ'이 된다.

'ㄴ'을 통해 'ㄷ' 'ㄹ'의 디자인을 통일하여 표현할 수 있다.

가운데 점은 원과 사각을 같이 쓴다.

'ㅇ'은 작고 가늘게 쓴다.

붙지 않는다.

붙지 않는다.

붙지 않는다.

'ㅓ'의 공통적인 디자인

'ㄱ'의 변형 디자인

'ㄴ'의 변형 디자인

붙지 않는다.

이 부분은 길이를 탄력 있게 쓸 수 있다.

곡선을 쓴다.

ㄱ ㄴ ㄷ ㄹ

ㅁ ㅂ ㅅ ㅇ

ㅈ ㅊ ㅋ ㅌ

ㅍ ㅎ

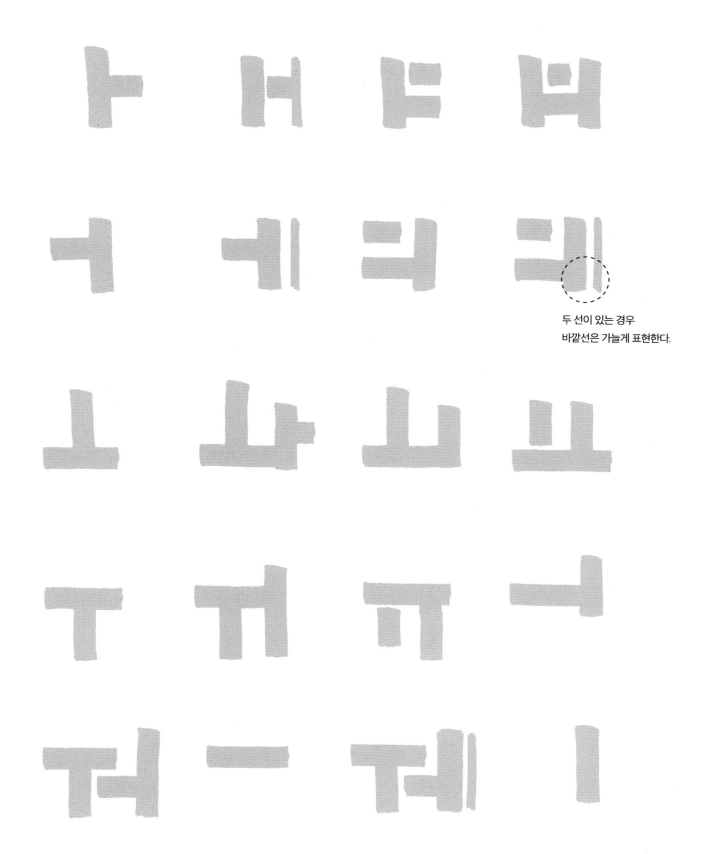

두 선이 있는 경우
바깥선은 가늘게 표현한다.

ㅏ ㅐ ㅓ ㅔ

ㅓ ㅔ ㅕ ㅖ

ㅗ ㅘ ㅛ ㅛ

ㅜ ㅝ ㅠ ㅜ

ㅝ ㅡ ㅞ ㅣ

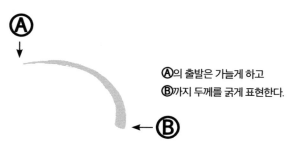

Ⓐ의 출발은 가늘게 하고
Ⓑ까지 두께를 굵게 표현한다.

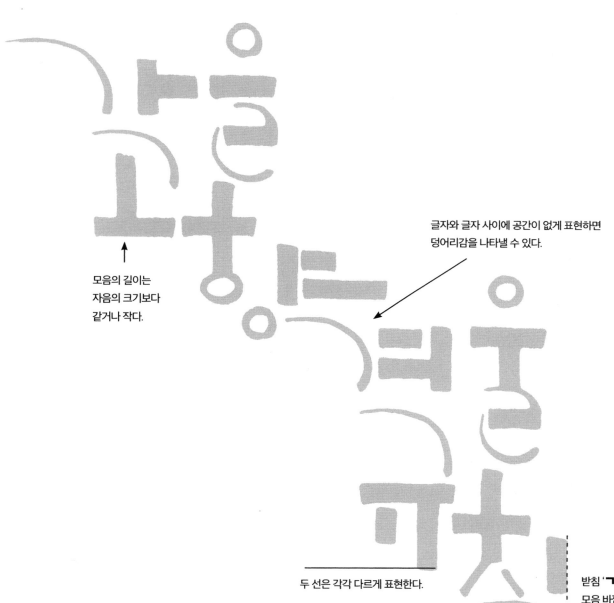

모음의 길이는
자음의 크기보다
같거나 작다.

글자와 글자 사이에 공간이 없게 표현하면
덩어리감을 나타낼 수 있다.

두 선은 각각 다르게 표현한다.

받침 'ㄱ'은
모음 바깥으로
나가지 않게 쓴다.

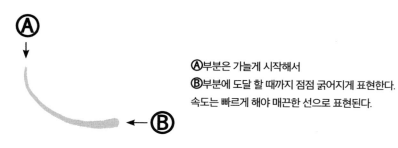

Ⓐ부분은 가늘게 시작해서
Ⓑ부분에 도달 할 때까지 점점 굵어지게 표현한다.
속도는 빠르게 해야 매끈한 선으로 표현된다.

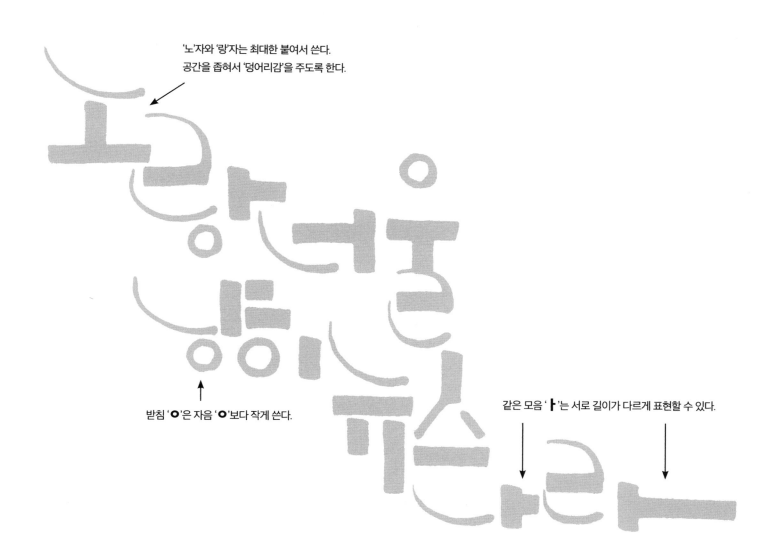

'노'자와 '랑'자는 최대한 붙여서 쓴다.
공간을 좁혀서 '덩어리감'을 주도록 한다.

받침 'ㅇ'은 자음 'ㅇ'보다 작게 쓴다.

같은 모음 'ㅏ'는 서로 길이가 다르게 표현할 수 있다.

※전체적으로 여백 없이 글자와 글자를 붙여서 표현하면 조형미를 연출할 수 있다.

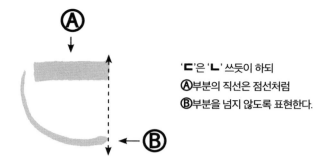

Ⓐ

Ⓑ

'ㄷ'은 'ㄴ' 쓰듯이 하되
Ⓐ부분의 직선은 점선처럼
Ⓑ부분을 넘지 않도록 표현한다.

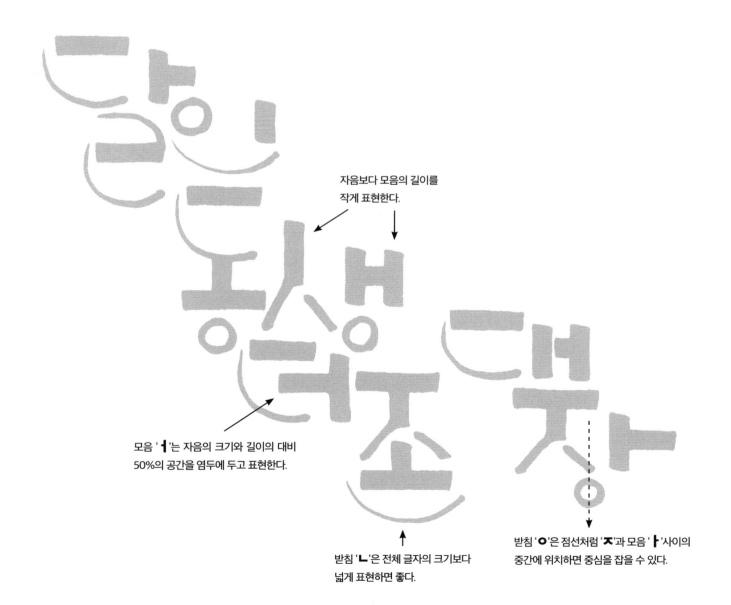

자음보다 모음의 길이를
작게 표현한다.

모음 'ㅓ'는 자음의 크기와 길이의 대비
50%의 공간을 염두에 두고 표현한다.

받침 'ㄴ'은 전체 글자의 크기보다
넓게 표현하면 좋다.

받침 'ㅇ'은 점선처럼 'ㅈ'과 모음 'ㅏ'사이의
중간에 위치하면 중심을 잡을 수 있다.

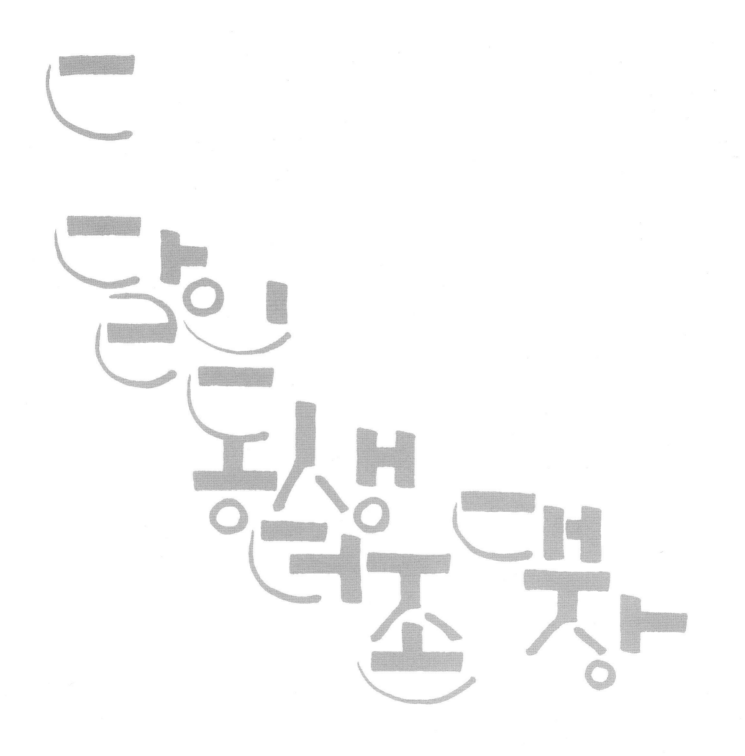

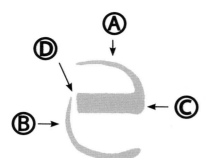

'ㄹ'쓰기에서
Ⓐ부분의 'ㄱ'형상과
Ⓑ부분의 'ㄴ'형상이 서로
Ⓒ부분의 가로 직선을 두고 표현한다.
Ⓓ처럼 선이 붙지 않게 써야 한다.

'ㄹ'의 중간 직선은 반드시
굵은 선으로 표현한다.

ㄹ

ㄹ

ㅂ ㄹ ㄹ ㄹ ㅏ ㅇ ㅣ
ㄹ ㄷ
ㄹ ㄷ ㄷ
ㅂ ㄷ ㄷ ㅜ
ㄷ ㄹ
ㄱ ㄷ ㄹ ㅐ
ㄷ ㅏ

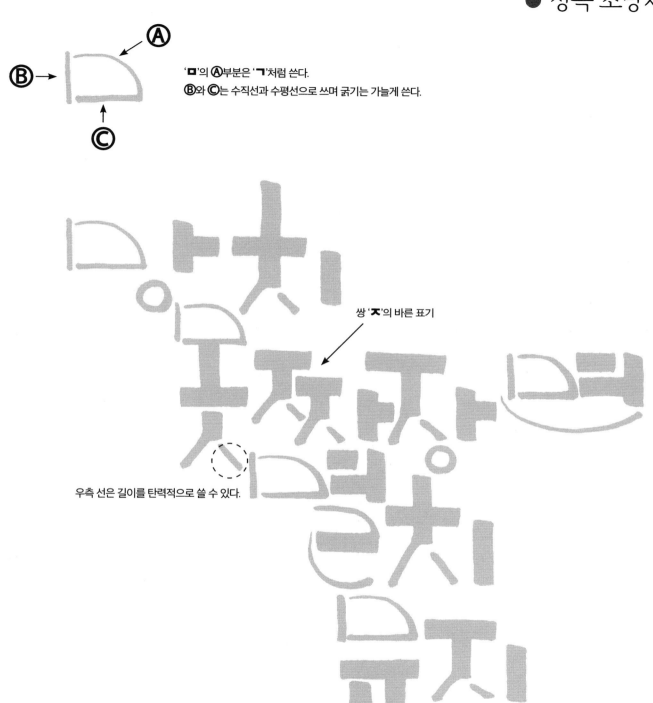

'ㅁ'의 Ⓐ부분은 'ㄱ'처럼 쓴다.
Ⓑ와 Ⓒ는 수직선과 수평선으로 쓰며 굵기는 가늘게 쓴다.

쌍 'ㅈ'의 바른 표기

우측 선은 길이를 탄력적으로 쓸 수 있다.

● 청목 소망체 'ㅂ'자 쓰기

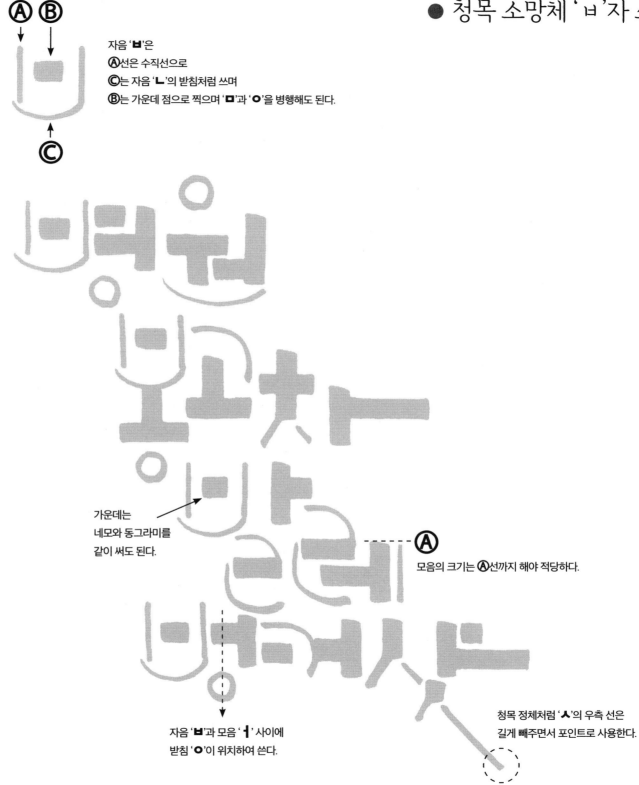

자음 'ㅂ'은
Ⓐ선은 수직선으로
Ⓒ는 자음 'ㄴ'의 받침처럼 쓰며
Ⓑ는 가운데 점으로 찍으며 'ㅁ'과 'ㅇ'을 병행해도 된다.

가운데는
네모와 동그라미를
같이 써도 된다.

모음의 크기는 Ⓐ선까지 해야 적당하다.

자음 'ㅂ'과 모음 'ㅓ' 사이에
받침 'ㅇ'이 위치하여 쓴다.

청목 정체처럼 'ㅅ'의 우측 선은
길게 빼주면서 포인트로 사용한다.

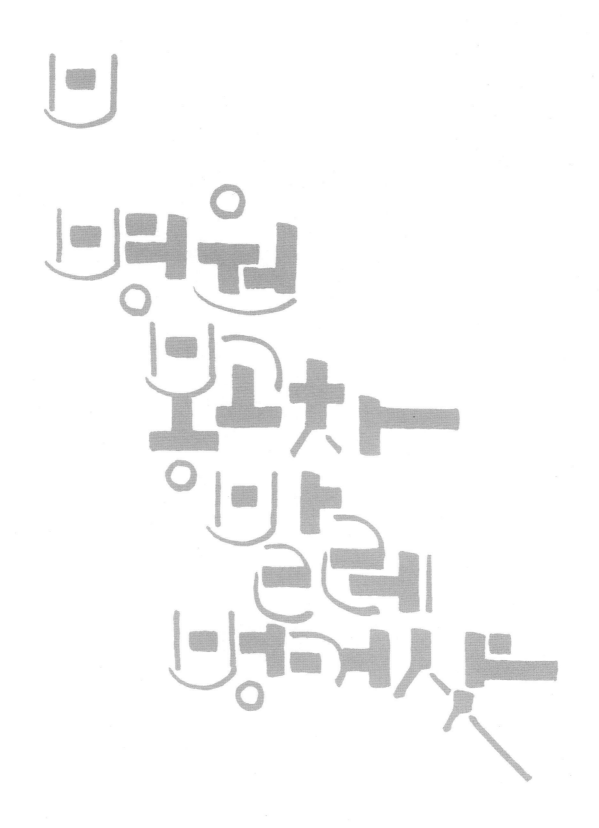

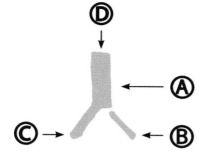

● 청목 소망체 'ㅅ'자 쓰기

자음 'ㅅ'은
ⓓ처럼 수직선으로 굵게 표현하고,
ⓐ부분은 길이를 탄력적으로 써도 된다.
ⓒ부분보다 ⓑ부분은 길이의 탄력적 표현이 가능하다.

이럴 경우
앞 글자 위로 타고 가서 '기'를 쓴다.

※공간과 여백을 줄이고 덩어리감을 만들기 위해선
글자와 글자가 서로 여백 없이 촘촘히 써야 한다.

人

ㅓㅇㅅㅏㅎ

자음 'ㅇ'과 받침 'ㅇ'은 크기가 서로 다르다.
받침 'ㅇ'은 항상 자음 'ㅇ'보다 작다. 대략 70%크기로 쓴다.
선의 굵기는 가늘게 쓴다.

받침 'ㅇ'의 크기를 살짝 줄여 써서
아래의 자음 'ㅇ'과 구별되게 표현한다.

오늘으레
을으도오
키요링은|처ㅏ
읓미리|사ㅡ
ㄱ즈인
ㅜ

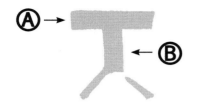

Ⓐ →
← Ⓑ

자음 'ㅈ'은 자음 'ㅅ'과 유사하며
Ⓐ부분은 수평으로 쓰며 크기는 전체적으로 정사각형 정도로 쓴다.
Ⓑ부분은 수직선으로 하며 길이는 탄력적으로 한다.

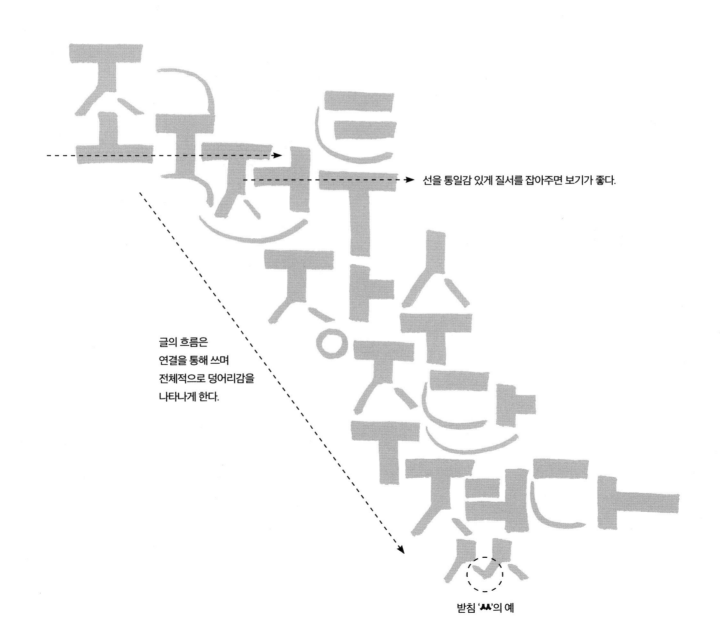

선을 통일감 있게 질서를 잡아주면 보기가 좋다.

글의 흐름은
연결을 통해 쓰며
전체적으로 덩어리감을
나타나게 한다.

받침 'ㅆ'의 예

조금씩 좋아졌다

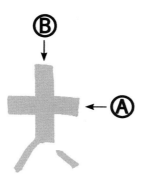

● 청목 소망체 'ㅊ'자 쓰기

자음 'ㅊ'은 '十'십자가형을 통해 표현한다.
Ⓑ부분만 제외하면 자음 'ㅈ'과 같다.

※글의 흐름은 다양하게 표현할 수 있다.

● 청목 소망체 'ㅋ'자 쓰기

자음 'ㅋ'은 자음 'ㄱ'과 같으나
Ⓐ부분의 굵은 선이 추가되어 자음 'ㅋ'을 만들 수 있다.

콜라
카메라
큐피트
커리쿨럼

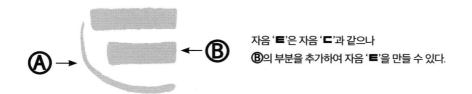

Ⓐ → Ⓑ

자음 'ㅌ'은 자음 'ㄷ'과 같으나
Ⓑ의 부분을 추가하여 자음 'ㅌ'을 만들 수 있다.

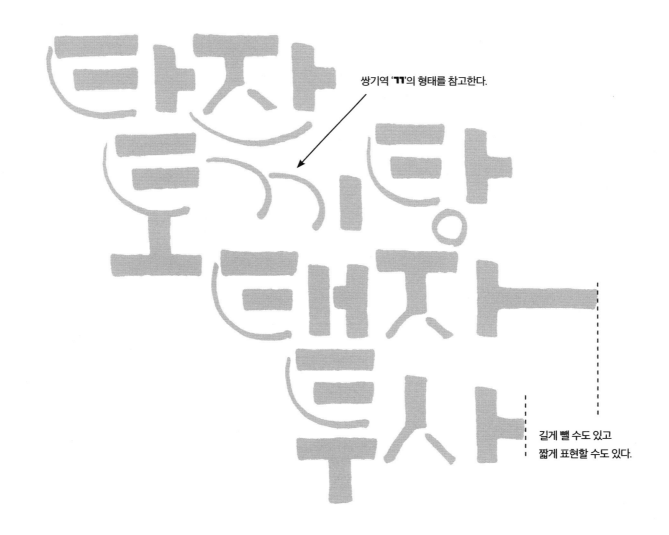

쌍기역 'ㄲ'의 형태를 참고한다.

길게 뺄 수도 있고
짧게 표현할 수도 있다.

ㄷ 탕자
포끼탕
테버자
투사

● 청목 소망체 'ㅍ'자 쓰기

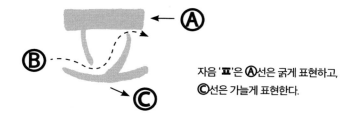

자음 '**ㅍ**'은 Ⓐ선은 굵게 표현하고,
Ⓒ선은 가늘게 표현한다.

팔레스타인

폭포수

피망

휴팽이

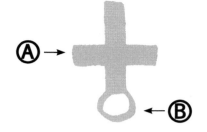

● 청목 소망체 'ㅎ'자 쓰기

Ⓐ →

← Ⓑ

자음 'ㅎ'은 Ⓐ처럼 십자가 형태로 표현하며
Ⓑ처럼 선의 굵기보다 두 배 정도의 크기로 원을 만든다.

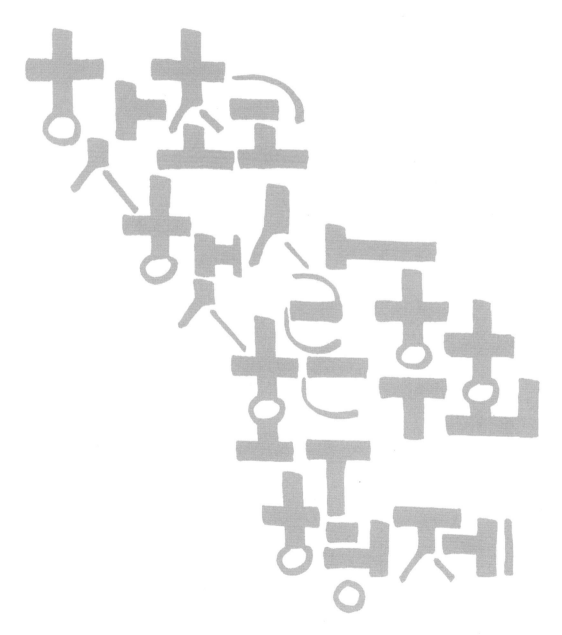

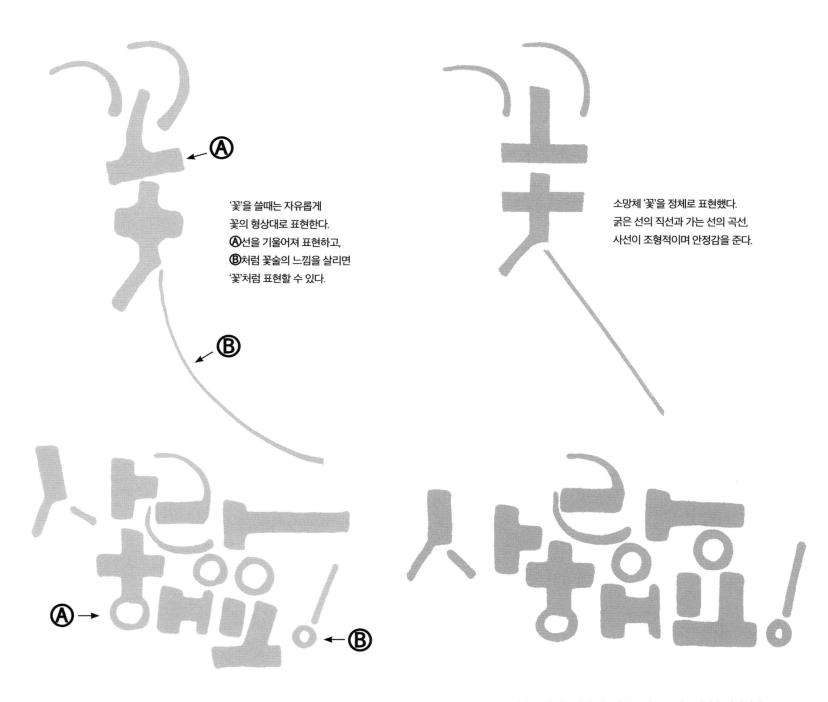

'꽃'을 쓸때는 자유롭게
꽃의 형상대로 표현한다.
Ⓐ선을 기울어져 표현하고,
Ⓑ처럼 꽃술의 느낌을 살리면
'꽃'처럼 표현할 수 있다.

소망체 '꽃'을 정체로 표현했다.
굵은 선의 직선과 가는 선의 곡선,
사선이 조형적이며 안정감을 준다.

자유로운 느낌의 소망체 '흘림체'다.
Ⓐ부분의 원과 Ⓑ부분의 느낌표 원을 보면
크기의 조절이 중요한 조형적 아름다운 조화를 느낄 수 있다.

소망체 '정체'는 질서에 의한 규직, 가로선과 세로선의 조화를 통해 통일감을 나타낸다.
특히, 글자와 글자 사이에 빈 공간을 채우는 것이 중요하며 덩어리감을 연출해야 한다.

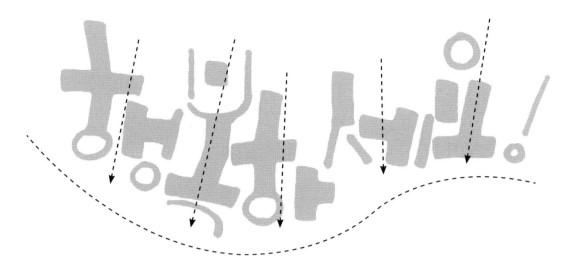

삐뚤삐뚤 하게 쓴 소망체 '흘림체'이지만 운동감을 느끼게 한다.

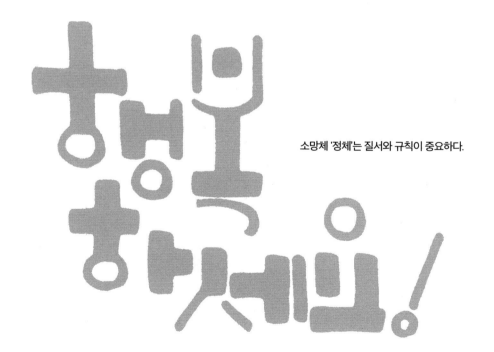

소망체 '정체'는 질서와 규칙이 중요하다.

행복하세요!

행복하세요!

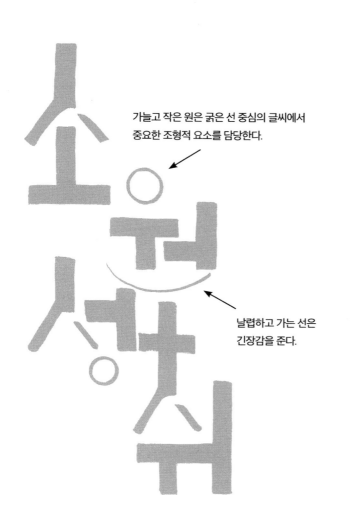

가늘고 작은 원은 굵은 선 중심의 글씨에서
중요한 조형적 요소를 담당한다.

날렵하고 가는 선은
긴장감을 준다.

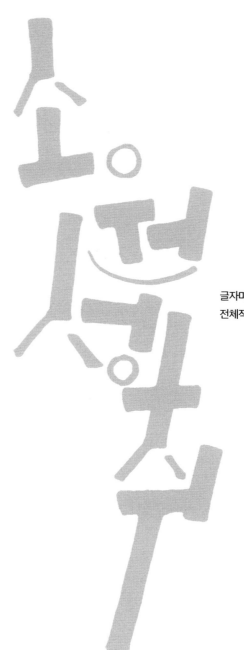

글자마다 기울기를 다르게 하여
전체적으로 자유롭게 써본다.

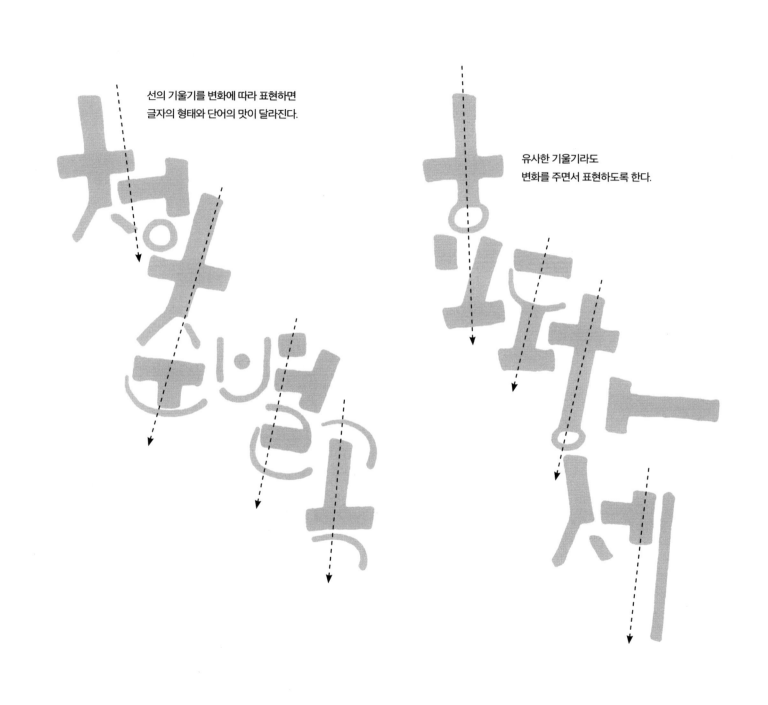

선의 기울기를 변화에 따라 표현하면
글자의 형태와 단어의 맛이 달라진다.

유사한 기울기라도
변화를 주면서 표현하도록 한다.

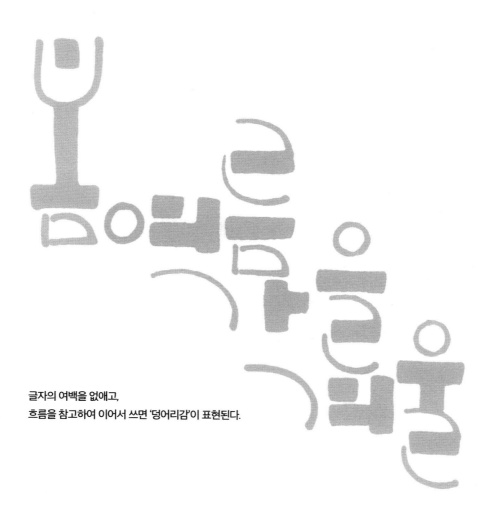

글자의 여백을 없애고,
흐름을 참고하여 이어서 쓰면 '덩어리감'이 표현된다.

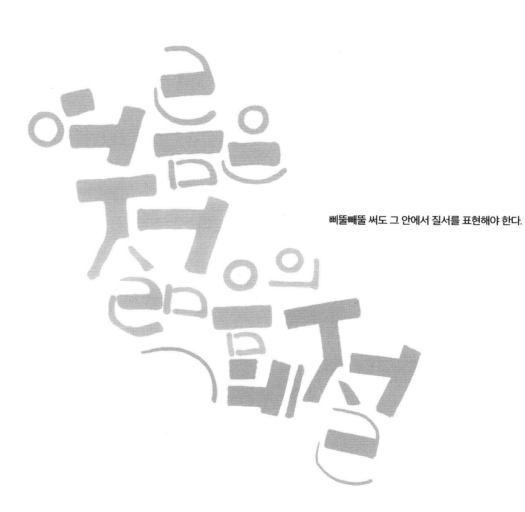

삐뚤빼뚤 써도 그 안에서 질서를 표현해야 한다.

떡볶이오뎅순대햄창군만

단어와 단어 사이에 공간을 없애고
전체적으로 '덩어리감'이 연출되도록 표현한다.

당신이 머물렀던 순간이 행복한 기억

선을 기울여 곡선으로 표현할 수 있다.

가는 선을 이용하여
굵은 선과의 비례감이 표현된다.

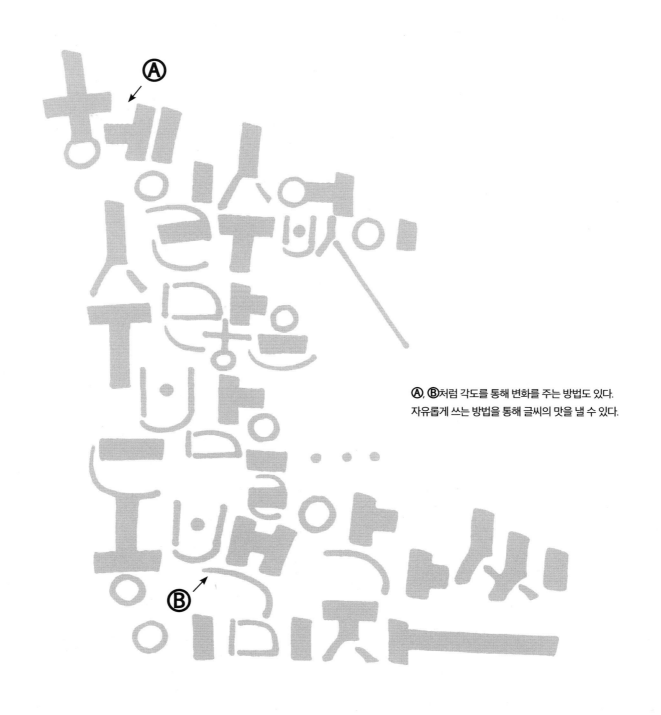

Ⓐ, Ⓑ처럼 각도를 통해 변화를 주는 방법도 있다.
자유롭게 쓰는 방법을 통해 글씨의 맛을 낼 수 있다.

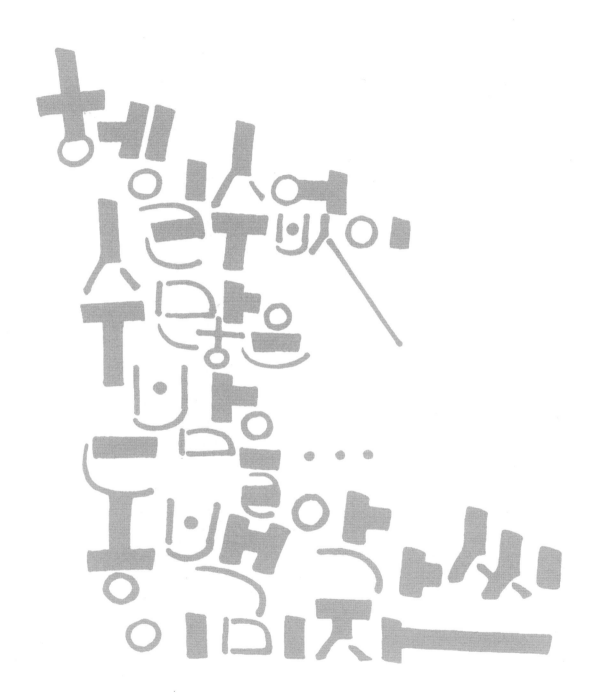

청목소망체 캘리그라피 따라쓰기

●

초판 1쇄 인쇄 2025년 04월 25일

●

글쓴이 김상돈

●

펴낸이 김왕기
편집부 원선화, 김한솔
디자인 푸른영토 디자인실

●

펴낸곳 **청목캘리그라피**
　　　　주소　　경기도 고양시 일산동구 장항동 865 코오롱레이크폴리스1차 A동 908호
　　　　전화　　(대표)031-925-2327, 070-7477-0386~9 · 팩스 | 031-925-2328
　　　　등록번호　제2005-24호(2005년 4월 15일)
　　　　홈페이지　www.blueterritory.com
　　　　전자우편　book@blueterritory.com

●

ISBN 979-11-985564-7-9 13650